Couverture inférieure manquante

DEBUT D'UNE SERIE DE DOCUMENTS EN COULEUR

LES JACQUES

SCULPTEURS RÉMOIS
DES SEIZIÈME, DIX-SEPTIÈME ET DIX-HUITIÈME SIÈCLES

NOTICE ET DOCUMENTS
SUR LEUR FAMILLE, LEUR VIE ET LEURS TRAVAUX
AVEC LA VUE DE TROIS DE LEURS OEUVRES

PAR

HENRI JADART
CORRESPONDANT DU COMITÉ DES SOCIÉTÉS DES BEAUX-ARTS
CONSERVATEUR ADJOINT DU MUSÉE DE REIMS, SECRÉTAIRE GÉNÉRAL DE L'ACADÉMIE

PARIS
TYPOGRAPHIE DE E. PLON, NOURRIT ET Cⁱᵉ
RUE GARANCIÈRE, 8

1890

LES JACQUES

SCULPTEURS RÉMOIS

DES SEIZIÈME, DIX-SEPTIÈME ET DIX-HUITIÈME SIÈCLES

NOTICE ET DOCUMENTS

SUR LEUR FAMILLE, LEUR VIE ET LEURS TRAVAUX
AVEC LA VUE DE TROIS DE LEURS OEUVRES

PAR

HENRI JADART

CORRESPONDANT DU COMITÉ DES SOCIÉTÉS DES BEAUX-ARTS
CONSERVATEUR ADJOINT DU MUSÉE DE REIMS, SECRÉTAIRE GÉNÉRAL DE L'ACADÉMIE

PARIS
TYPOGRAPHIE DE E. PLON, NOURRIT ET Cie
RUE GARANCIÈRE, 8

1890

Ce mémoire a été lu à la réunion des Sociétés des Beaux-Arts des départements, à l'Ecole des Beaux-Arts, dans la séance du 28 mai 1890.

LES JACQUES

SCULPTEURS RÉMOIS DES SEIZIÈME, DIX-SEPTIÈME ET DIX-HUITIÈME SIÈCLES

Les œuvres des artistes sont celles qui frappent le plus vivement l'imagination populaire : le souvenir qu'elle en garde se perpétue longtemps après la mort de leurs auteurs et survit à la destruction des œuvres elles-mêmes. Mais la légende s'empare bientôt des uns et des autres, une confusion s'établit entre les époques, entre les œuvres et entre les maîtres : le seul moyen de débrouiller le chaos en reconstituant l'histoire, c'est de recourir aux sources, de remettre en lumière les documents contemporains.

Telle est la tâche qu'ont entreprise de nos jours, au sujet de la famille des Jacques, célèbres sculpteurs et statuaires rémois, plusieurs amateurs et érudits distingués, notamment MM. Louis Paris, Max. Sutaine et Ch. Loriquet. Ce dernier surtout, ancien bibliothécaire de Reims, interrogea les archives des greffes, les minutes de notaires, les registres de l'état civil, et forma un dossier qui figure dans une étude d'ensemble sur les *Artistes rémois*[1]. C'est une série de documents puisés aux mêmes endroits, dus aux mêmes recherches, que nous mettons au jour de notre côté pour répondre à la curiosité du public, non moins qu'aux investigations qui ont lieu, en France et en Italie, au sujet de la vie et des travaux des Jacques[2]. Cette notice sera loin de satisfaire

[1] L'introduction de cette étude a été seule publiée dans les *Travaux de l'Académie de Reims*, t. XXXVII et XLIII. Les pièces inédites sont restées entre les mains de la famille de M. Ch. Loriquet, décédé en 1889, et pourront, dans l'avenir, faire l'objet d'une très utile publication.

[2] En 1889, demandes de renseignements de la part de M. L. Courajod, l'un des conservateurs de la Sculpture française au Louvre, et de la part de M. Geffroy, membre de l'Institut, directeur de l'École française de Rome.

à toutes les questions et de combler toutes les lacunes ; du moins elle servira de nouveau jalon, de point de repère en vue d'un complet éclaircissement. Sans aborder les faits déjà connus, à propos desquels nous renvoyons à une bibliographie placée à la fin de l'Appendice, sans entamer non plus de dissertations approfondies, ni d'hypothèses encore hasardées, nous produisons des textes relatifs, les uns à l'existence de quatre sculpteurs du nom de Jacques, les autres à l'exécution de plusieurs de leurs œuvres, principalement au sein de leur ville natale.

I

BIOGRAPHIE DES JACQUES.

Les Jacques ne sont point des frères, comme on l'a répété tant de fois sans preuves, ce sont des enfants qui succédèrent chacun à leur père, tour à tour héritiers, sinon d'un égal talent, au moins d'un même amour pour une profession qui n'était ni sans gloire, ni sans profit. Le premier que nous connaissions fut le plus illustre : c'est Pierre Jacques, artiste de la Renaissance, sous les règnes des derniers Valois, décédé en 1596. Le second fut Nicolas Jacques Ier, artiste des époques de Henri IV et de Louis XIII, mort en 1649. Le troisième fut François Jacques, qui aurait pu être un artiste du grand style Louis XIV s'il n'avait péri en 1664, victime d'un accident dans l'exercice de son travail, en pleine maturité de talent. Le quatrième, Nicolas Jacques II, reçu maître en 1678, reste pour nous le moins connu, quoiqu'il soit le plus récent, ayant terminé sa carrière en 1726 sans laisser d'œuvres saillantes.

A défaut d'une biographie véritable de ces quatre personnages, précisons les dates de leur vie et les renseignements découverts sur chacun d'eux.

§ 1er. — *Pierre Jacques* († 1596).

En ce qui concerne Pierre Jacques, il importerait d'abord de le dégager d'un rapprochement, aussi singulier que douteux, résultant d'un passage de Blaise de Vigenère. Il s'agit dans ce passage, fort peu intelligible d'ailleurs, d'un maître Jacques, natif d'An-

goulême, dont les œuvres eurent une haute réputation en Italie. Il peut y avoir dans cette appréciation, malgré l'invraisemblance d'un concours avec Michel-Ange, certains traits authentiques du Jacques rémois; mais, dans l'impossibilité où nous sommes de faire la part de la vérité, nous rapportons le texte entier, sans en discuter plus avant la portée.

Voici le jugement sur Jacques, natif d'Angoulême, écrit par Blaise de Vigenère :

« Iean Goujon estoit plus versé en l'imagerie (que les deux du Cerceau)... Mais le plus excellent imagier François, tant en marbre qu'en fonte : i'excepteray tousiours un maistre Iacques natif d'Angoulesme, qui, l'an 1550, s'osa bien parangonner à Michel l'Ange pour le modelle de l'image de S. Pierre à Rome, et de faict l'emporta lors par-dessus luy au iugement de tous les maistres, mesme italiens. Et de luy encore sont ces trois grandes figures de cire noire au naturel, gardées pour un très excellent ioyau en la librairie du Vatican, dont l'une monstre l'homme vif, l'autre comme s'il estoit escorché, les muscles, nerfs, veines et artères et fibres, et la troisiesme est un *Skeletos*, qui n'a que les ossements avec les tendons qui le lient et accouplent ensemble. Plus un *Automne* de marbre qu'on peult veoir en la grotte de Meudon, si au moins il y est encore, car ie l'y ay veu autresfois, ayant esté faict à Rome, autant prisé que nulle autre statue moderne, le plus excellent doncques sculpteur François, ny autre deçà les monts, a esté maistre Germain Pillon, décédé l'an 1580 [1]. »

La seule mention authentique d'un contemporain sur Pierre Jacques est celle que nous devons au célèbre antiquaire rémois Nicolas Bergier, l'auteur des *Grands chemins de l'Empire*, juste appréciateur du mérite de son compatriote : « M. Pierre Jacques, écrivait-il en 1611, natif de nostre ville, y décéda l'an 1596; ses œuvres qui se voyent et en Italie et en France, seront à jamais en admiration à la postérité pour estre des plus parfaites en leur

[1] *La suite de Philostrate*, par Blaise DE VIGENERE, Bourbonnois. Paris, Abel Langellier, 1597, in-4°, f° 120. — Le même passage dans *Les images ou tableaux de platte peinture des deux Philostrates, sophistes grecs, et ses statues de Callistrate...* Paris, S. Cramoisy, 1637, p. 855. — Sur Jacques d'Angoulême et sa réputation légendaire, voir une notice lue à la réunion des Sociétés des Beaux-Arts en 1890, par M. Émile Biais, correspondant du Comité à Angoulême : *Les artistes angoumoisins, depuis la Renaissance jusqu'à la fin du dix-huitième siècle.*

espèce. » On trouvera plus loin la page de Bergier, entièrement consacrée à l'éloge des Jacques ; elle est surtout précieuse parce qu'elle nous atteste les travaux de Pierre Jacques en Italie, ce qui concorde pleinement avec l'existence de dessins nouvellement découverts, qui rendent évident et indubitable son séjour à Rome, en 1570 et en 1577. Ce point sera prochainement éclairci et avantageusement démontré pour la gloire de nos artistes français de la Renaissance [1].

La lacune véritablement fâcheuse, c'est l'absence totale de renseignements sur la date de la naissance de Pierre Jacques [2]. Il en résulte une impossibilité absolue de se prononcer en sa faveur au sujet de l'attribution qui lui est généralement faite d'une œuvre capitale : les *Statues des Pairs de France* et le groupe de *Saint Remi catéchisant Clovis*, superbes ornements de l'ancien tombeau de saint Remi détruit en 1793, qui furent replacés en 1847 autour du tombeau réédifié sur les dessins de M. Brunette [3]. Comme nous l'établirons plus loin, la construction de l'ancien tombeau avait eu lieu de 1533 à 1537, par les soins de Robert de Lenoncourt, abbé de Saint-Remi [4]. Or Pierre Jacques, décédé en 1596, ne pouvait être âgé au moment de ce grand travail que de treize à dix-huit ans au plus, étant vraisemblablement né de 1516 à 1520. Il était trop jeune en 1533 pour être choisi comme le statuaire du célèbre mausolée, et même pour y avoir travaillé avant son achèvement,

[1] Ce travail vient de paraître, et offre le plus grand intérêt pour l'Art français en général, et en particulier pour la biographie des Jacques. Il est intitulé : A. GEFFROY, *L'album de Pierre Jacques de Reims*. Dessins inédits d'après les marbres antiques conservés à Rome au seizième siècle. Extrait des *Mélanges d'archéologie et d'histoire*, publiés par l'École française de Rome, t. X. Rome, impr. de la Paix, Philippe Cuggiani, 1890, in-8º de 68 pages, avec trois dessins dans le texte et trois planches héliographiques à la suite. Ce très précieux album inédit appartient à M. Hippolyte Destailleur, l'architecte bibliophile bien connu des amateurs d'Art.

[2] Leféron ne la précise pas plus que Bergier. « Jacques, dit-il, natif de Reims, qui vivoit sous le règne de Henri III, auroit fait fortune à la cour, s'il eût eu moins de zèle et d'affection pour sa patrie. » *Introduction à l'histoire de Reims*, p. 246, ms. de la Bibliothèque de Reims.

[3] On a conservé aussi du mausolée primitif deux chapiteaux en albâtre, déposés au Musée. (*Catalogue du Musée de Reims*, 1881, p. 320.)

[4] *Le Tombeau du grand saint Remy*, par D. Guill. MARLOT. Reims, 1647, p. 139. — *Anciens et nouveaux Tombeaux de saint Remi*, par J.-J. Maquart, 4 pl. in-fº. Reims, 1847.

en 1537. Autrement, il faudrait dire que ces statues sont l'œuvre de son enfance.

On peut admettre que notre artiste soit mort dans un âge avancé, vers quatre-vingts ans, je suppose, mais il ne faut pas lui supposer une longévité supérieure, car il séjourna en Italie en 1570 et en 1577, il eut un fils en 1573 de sa femme Didière, un autre fils encore après, et nous le retrouvons, en 1590, marié à une seconde femme, Antoinette La Caille. En outre, il fit à Saint-Pierre-le-Vieil, en 1583, treize ans avant sa mort, un autel trop important pour qu'on puisse le supposer à cette date âgé de plus de soixante-dix ans. En 1590, six ans avant sa mort, il taillait les bois des armoiries qui devaient être moulées sur les pièces d'artillerie de la ville. Tout indique donc que la période d'activité de Pierre-Jacques s'étend de 1540 au plus tôt à 1590. Il aurait pu à la rigueur travailler comme débutant, en 1541, aux figures du retable des Apôtres encore existant à la cathédrale de Reims, et qui lui sont généralement attribuées. Malheureusement aucun traité n'existe pour attester et fixer sa part dans ce travail d'un bel ensemble. Il figure pour la dernière fois, en 1595, sous le titre de maître imagier, comme exécuteur du testament de la veuve de Jean Le Gendre, maître maçon, probablement son ancien associé, mais on ne voit nulle part son nom cité au delà. Il finissait à cette époque sa carrière déjà longue, plein de jours et en possession d'une renommée dont ses descendants jouirent plus d'un siècle après lui.

Il y avait aussi à Reims, en même temps que le sculpteur Pierre Jacques, un menuisier et imagier du nom de Jacquet, mais nous pensons qu'il n'y avait entre eux aucune parenté [1].

[1] 1560, 8 juillet. « Jehan Jacquet, menuisier et ymaigier, dem' à Reims, vend à Nicolas Tuillier, tailleur de pierre, dem' à Reims ès faubourgs de porte Chacre, les meubles cy après (*meubles, linges, ustensiles...*) : 5 establiers de bois de chesne et noyer, servant au mestier de menuisiers, deux formes de bois de chesne servant audit mestier, 120 pièces de utilz, tant haches, marteaulx, herminettes, que autres servans audit mestier de menuisier et ymagier... moy' 80 liv. tourn. »
— 8 juillet. « Ledit N°° Thuillier, tailleur de pierres, baille à louage audit Jehan Jacquet, menuisier et ymagier... tous les meubles cy après déclarés... pour 3 ans moy' 60 sols tourn. par an. » (Minutes de Jean Rogier, notaire à Reims.) — Sur cet artiste, auquel M. Ch. Loriquet attribue les superbes portes du préau de Notre-Dame, en présumant qu'il est un frère de Pierre Jacques, nommé Jehan Jacques, voir le *Catalogue du Musée de Reims*, 1881, p. 344-345.

§ 2. — *Nicolas Jacques Ier* († 1649).

Le second des sculpteurs Jacques naquit vers 1578 probablement, puisque nous le voyons tailler la figure de Louis XIII en 1610, épouser Jeanne Massy vers 1615, et mourir en 1649. En 1614, il séjournait à Notre-Dame de Liesse; il se fixa à Reims dès son mariage, et demeurait à sa mort sur la Couture, dans une maison qui avait pour enseigne: *A l'Albanois*. Il eut trois filles qui lui survécurent, Claude, Jacquette et Jeanne, qui avaient épousé les trois frères, Pierre, Louis et Jean Bourlette. Son fils et successeur, François Jacques, était encore mineur, âgé de vingt ans environ au moment de son décès, et il eut pour curateur Nicolas Chastelain lors de la vente de la maison paternelle.

Les traités passés pour l'exécution d'œuvres d'art par Nicolas Jacques Ier sont très nombreux : parmi ceux que nous avons retrouvés, signalons en 1626 le tabernacle des Carmes de Reims, en 1628 le devant d'autel de l'abbaye de Notre-Dame du Trésor en Normandie, en 1634 la figure équestre de Louis XIII au fronton de l'Hôtel de ville de Reims, en 1636 les statues des Apôtres du chœur de Saint-Maurice, en 1637 l'autel des Augustins, et en 1644 l'épitaphe de Gérard Siga, chapelain de Notre-Dame. En outre, des travaux considérables avaient été entrepris par lui dans l'église Saint-Remi, le jubé en 1648, puis les portiques et les clôtures du chœur vraisemblablement, car les religieux eurent à verser 246 livres aux héritiers de l'artiste [1].

Bien des points nous échappent dans ces créations successives, et les autres travaux nous resteront inconnus, soit à Reims, soit au dehors [2]. Voici du moins la description, que nous a laissée N. Bergier, d'un projet conçu et réalisé au début de la carrière du maître et dans la plus solennelle des circonstances.

Parmi les décorations qui avaient été disposées, en 1610, autour d'un arc de triomphe à l'entrée du bourg de Vesle, lors de l'arrivée du roi Louis XIII se rendant à Reims pour la cérémonie de son sacre, on remarquait « une statue de pierre solide, faite en buste à la façon des antiques, et représentant, au plus près que l'art de

[1] Tous ces traités sont donnés à l'Appendice avec les éléments essentiels.
[2] « Biard, le célèbre sculpteur du temps de Henri IV, a été en rapport avec Pierre ou Nicolas Jacques. » (Lettre de M. Geffroy, du 21 mars 1889.)

Sculpteur se peut estendre, la figure et le visage du Roy, et à ceste fin avoit esté rapporté de Paris un pourtrait au naturel de sa Majesté, des mieux choisis, qui servit de modèle à M. Nicolas Iacques, qui en fut l'ouvrier, fils de ce grand sculpteur, M. Pierre Iacques, natif de nostre ville, qui y décéda en l'an 1596, dont les œuvres qui se voyent et en Italie et en France seront à jamais en admiration à la postérité, pour estre des plus parfaites en leur espèce. Ce que je dis sans crainte de recevoir un dementir de ceux qui sont du mestier, qui sçavent mieux ses mérites que pas un autre. Cette statue (celle de Louis XIII par N. Jacques), à cause de la hauteur du lieu où elle devoit estre mise, fut faite en forme de Colosse, beaucoup plus grande que le naturel, tenant la place du Génie, auquel tout ce grand corps d'architecture estoit voué et dédié par le Sénat et le Peuple de Reims. Elle estoit bronzée par tout, sinon que sa couronne de laurier estoit dorée, et que son manteau Impérial qui luy pendoit par un nœud de l'espaule, et faisoit plusieurs plis gentiment rangez et agencez sur la poitrine, estoit parsemé de Fleurs de Lis d'or. L'autel, l'assiette et la statue avoient environ douze pieds de hauteur[1]. »

Voilà tous les renseignements que nous avons pu grouper sur le fils de l'illustre Pierre Jacques. La famille, arrivée à son apogée, va descendre comme célébrité artistique.

§ 3. — *François Jacques* (1628-1664).

Cet héritier d'un nom et d'un talent hors de pair à Reims eut une carrière malheureusement trop incomplète pour avoir pu donner la mesure de sa valeur. Il vécut trente-sept ans, alors que son père et son aïeul avaient vécu plus du double. Cependant il mit à profit sa période de maturité, car nous le voyons en 1652, à peine majeur, trois ans après la mort de son père qui fut sans doute son seul maître, déjà choisi comme arbitre pour apprécier un ouvrage de sculpture. Nous supposons que dans la suite il s'appliqua surtout à continuer les travaux inaugurés par ses ancêtres : c'est ainsi qu'en 1659 il entreprit, de concert avec Gentillastre, le

[1] *Le Bouquet royal ou Parterre des riches Inventions qui ont servy à l'Entrée du Roy Louis le Iuste en sa ville de Reims*, ouvrage posthume de N. BERGIER, publié par P. de La Salle. Reims, Simon de Foigny, 1637, f° 50.

portique du chœur de l'église Saint-Remi du côté nord, tandis que Nicolas avait précédemment fourni un admirable modèle dans le portique du côté sud.

Il prêta le secours de son art à la décoration extérieure des édifices, et succomba le 20 juillet 1664, des suites d'une chute qu'il fit en plaçant une figure sur le portail de la chapelle des Carmélites. Il s'était sans doute engagé à livrer son œuvre en place, et il périt victime de son zèle à l'y installer lui-même. Sa veuve, Nicolle Lequeux, issue d'une famille de peintres rémois, ne resta pas dans la misère pour élever ses filles et son fils Nicolas. On voit, en effet, ses enfants vendre, en 1679 et en 1684, les biens de l'héritage paternel qui indiquent une certaine aisance : des vignes à Villedommange et à Janvry, des terres à Poilly, etc. Détail intéressant, l'une des filles de Nicolas Jacques, Marie, épousa Nicolas Legay, peintre estimé à Reims dans la seconde moitié du dix-septième siècle. Les familles d'artistes aimaient, on le voit, à s'unir entre elles.

§ 4. — *Nicolas Jacques II* (1653-1726).

Le fils de François Jacques eut une existence double, comme durée, de celle de son père, mais rien n'indique qu'il ait maintenu au même degré le renom de ses ancêtres. Il avait bien été admis au Vidamé comme maître sculpteur, le 5 mars 1678, à l'âge de vingt-cinq ans, sans que nous puissions signaler une suite brillante à ce début assez précoce. On le voit s'intituler maître sculpteur dans le testament qu'il fit en 1694, de concert avec sa sœur, Henriette Jacques, qui fut probablement la compagne de sa vie entière. S'il ne se maria pas, il ne nous paraît pas avoir laissé davantage de preuves de son talent que d'héritiers de son nom. Il habitait la rue de la Poissonnerie (aujourd'hui rue Tronsson-Ducoudray), où il mourut, au parvis Notre-Dame, dans le mois de janvier 1726, et il fut inhumé au cimetière de Saint-Symphorien, sa paroisse[1].

Ainsi disparut un nom de sculpteur rémois que trois générations au moins portèrent avec honneur dans le domaine des arts.

[1] Leféron, écrivain du dix-huitième siècle, curé de Saint-Léonard, en fait mention en ces termes : « La postérité de Pierre Jacques, dit-il, vient de s'éteindre en la personne d'un vieux garçon extraordinairement sourd, qui est mort à la Poissonnerie. » (Ms. cité plus haut, p. 246.)

II

SCULPTURES CONSERVÉES A REIMS ET ATTRIBUÉES AUX JACQUES.

Il faut apporter la plus grande réserve dans l'attribution, si légèrement faite, d'œuvres diverses de sculpture aux quatre artistes du nom de Jacques que nous venons de passer en revue [1]. Nous ne connaissons, en effet, qu'un seul traité donnant à l'un d'eux la paternité certaine, avec date, d'un morceau sculpté : c'est le portique latéral nord du chœur de l'église Saint-Remi, exécuté par François Jacques en 1659. En dehors de là, nous ne pourrons qu'offrir une rapide récapitulation, sans affirmer l'authenticité d'aucune œuvre, laissant toutefois à la tradition sa légitime importance lorsque rien ne la contredit.

§ 1er. — *Statues du tombeau de saint Remi.*

Ces magnifiques figures sont les débris d'un mausolée d'un travail exquis de la Renaissance. D'après leur date (1536), il serait bien difficile, pour ne pas dire impossible, comme nous avons essayé de le démontrer plus haut, de voir en elles des œuvres de Pierre Jacques, mort en 1596. On ne les lui a d'ailleurs attribuées que récemment, malgré la négation de dom Chastelain, l'historien le plus compétent de la basilique de Saint-Remi [2].

Pas plus que D. Chastelain, ni D. Marlot, ni le P. de Ceriziers, ni le P. Dorigny, ni Bergier, n'ont parlé de Pierre Jacques à pro-

[1] C'était déjà la plainte qu'exprimait M. Sutaine : « Il n'existe pas à Reims ou aux environs un morceau de sculpture bon ou mauvais, datant des seizième, dix-septième et même dix-huitième siècles, qui ne soit attribué à Pierre Jacques ou à quelqu'un des siens. » (*Pierre et Nicolas Jacques*, 1859, p. 4.)

[2] Dans l'*Histoire abrégée de l'église de Saint-Remi*, écrite par dom CHASTELAIN en 1771 (ms. in-4° de la Bibliothèque de Reims, p. 31, ch. IV, *Tombeau et châsse de saint Remi*), on trouve la Description du tombeau sous la date de 1536, *aux frais du cardinal Robert de Lenoncourt, évêque de Châlons et abbé commendataire de Saint-Remi.*

A cette page est attachée une note annexe de l'écriture de D. Chastelain, et ainsi conçue : « On n'a pu découvrir jusqu'ici le nom de l'habile sculpteur qui a fait ces figures; il paroit seulement par un mémoire daté de l'an 1536, que Michel La Chaussée, tailleur de pierre, a reçu pour ouvrages faits par lui aud. tombeau en cette année, et pour 317 pieds de pierre pris sur la carrière, et a six livres le cent qui y ont été employés, la somme de 900 livres. »

pos du tombeau de saint Remi. C'est à la fin du dix-huitième siècle que l'affirmation s'est hasardée, puis est devenue monnaie courante : l'abbé Bergeat s'y associe, ainsi que Geruzez [1]; M. Ch. Loriquet y voit un chef-d'œuvre de la jeunesse de l'artiste [2]; M. Sutaine ne discute pas l'attribution [3]; M. l'abbé Poussin s'est montré plus réservé et ne cite aucun nom [4]. Les autres biographes, auteurs de guides ou de monographies, ont suivi l'opinion générale sans la contrôler, nous aussi sans y prendre garde [5].

A tous égards, il semble maintenant qu'il faille réfléchir et ne plus risquer ce rapprochement trop douteux entre un beau monument et le nom d'un grand artiste. On ne prête qu'aux riches, dit-on, mais à quoi bon leur prêter? A quoi bon vouloir à tout prix une signature pour cette œuvre quand les archives sont muettes et quand une date certaine y contredit?

§ 2. — *Retable de la Nativité, au Musée de Reims.*

Ces précieux débris en marbre blanc, seuls restes d'un ensemble dont la disposition nous échappe, pourraient être l'œuvre de Pierre Jacques, eu égard à leur style, à leur caractère et à la présence d'œuvres authentiques du même artiste dans l'église Saint-Pierre le-Vieil, d'où ils proviennent vraisemblablement [6]. Ici nous laissons le champ ouvert aux traditions et à l'appréciation des connaisseurs [7].

§ 3. — *Retable des Apôtres, à la cathédrale de Reims.*

Cette œuvre importante, datant de 1541, vient d'être décrite dans tous ses détails par M. l'abbé Cerf, et nous ne pouvons que renvoyer à sa description très fidèle, et à l'attribution qu'il fait de ce

[1] *Description de Reims*, par GERUZEZ, 1817, p. 373; — *Nicolas Bergeat...* Paris, Plon, 1889, p. 28.

[2] Voici ses propres expressions : « Ce tombeau merveilleux, chef-d'œuvre de la jeunesse de P. Jacques... » (*Travaux de l'Académie de Reims*, t. XXXVIII, p. 170, 171.)

[3] *Pierre et Nicolas Jacques*, 1859, p. 10-12.

[4] *Monographie de Saint-Remi de Reims*, 1857, p. 182.

[5] *Reims-Guide*, 1885, p. 20; — *Les Statues de Reims en 1888*, p. 14.

[6] *Répertoire archéologique de l'arrondissement de Reims*, 2e fascicule, 1889, p. 136 à 143, avec la planche donnant la vue de ces fragments, placée ci-contre.

[7] *Travaux de l'Académie de Reims*, t. VII, p. 287 à 299; — *Catalogue du Musée de Reims*, 1881, p. 321.

travail au ciseau de Pierre Jacques, sans l'établir par aucun document contemporain[1]. Il juge de l'auteur par analogie avec d'autres œuvres qui ne sont pas sûrement authentiques. La différence nous semble grande au surplus entre les statues du tombeau de saint Remi et celles de l'autel des Apôtres[2]. Il y a dans ces dernières bien plus de lourdeur dans l'exécution, et aussi moins d'art et de finesse dans l'expression. C'est le jugement qu'en portait M. Louis Courajod, en visitant successivement ces deux monuments en 1888, et il n'hésitait pas à les attribuer à deux mains différentes.

Quant à la date de 1541, elle concorde avec la période d'activité de Pierre Jacques : elle ne permettrait néanmoins de voir dans ce retable qu'une œuvre de la jeunesse de cet artiste, si toutefois il est véritablement de lui[3].

§ 4. — *Christ en croix de l'église Saint-Jacques.*

Voici la description que donnait de ce remarquable morceau de sculpture un historien rémois du dernier siècle, alors qu'il était placé à l'entrée du chœur de Saint-Pierre-le-Vieil :

« Il y a particulièrement à remarquer dans cette église le grand Crucifix que tous les étrangers qui abordent à Reims ne manquent pas de considérer avec admiration, comme la pièce de sculpture en bois la plus achevée en ce genre qui soit en France et peut-être partout ailleurs ; non seulement pour la grandeur et hauteur, mais

[1] *Travaux de l'Académie de Reims*, t. LXXXI, p. 143 à 155.

[2] Une mention est relative à ce travail, sans indication d'auteur, dans la volumineuse compilation de l'annaliste du Chapitre : « 1541. La chappelle des chappelains de la nouvelle congrégation de l'église de Reims, appelée la chappelle de Saint-Barthélemy, fut construite et ornée, comme elle se voit maintenant, d'une clauture très belle et artistement faicte aux despens de la fabrique de Reims, ou plustôt de deux Grand Roux, chanoines de Reims. » (*Mémoires de Pierre Coquault*, t. IV, f° 241, ms. Bibl. de Reims.)

[3] Ce retable, placé dans la chapelle, jadis sous les vocables de Saint-Barthélemy et de Sainte-Anne, serait bien réellement l'œuvre de Pierre Jacques, si l'on en croit une note manuscrite, mise postérieurement sur un feuillet de garde de son *Album* et dont voici le texte : « Ledit Pierre Jacques a fait le beau crucifix de la paroisse de Saint-Pierre, le maître-autel, la balustrade de séparation du chœur avec la nef, la belle épitaphe de la résurrection, l'autel de la chapelle Saint-Anne à Notre-Dame, un christ en croix à une épitaphe de l'église de Saint-Simphorien en vis-à-vis le grand autel de la paroisse, et quantité d'autres beaux ouvrages dans les églises et paroisses de Reims. » *L'Album de Pierre Jacques*, par A. Geffroy. Rome, 1890, p. 8.

encore pour les traits et l'air mourant du visage, pour les côtes, les bras, les piez, et pour l'attitude de tout le corps, si bien conçuë et si bien exécutée qu'un peintre ne sauroit jamais mieux l'exprimer sur la toile, si savant et si délicat que soit son pinceau. Ce Christ est l'ouvrage de Jacques, natif de Reims, qui vivoit sous le règne d'Henri III, et qui auroit fait fortune à la Cour, s'il eût eu moins de zèle et d'affection pour sa patrie.

« Les petites images de pierre qu'on voit au maître-autel (de la même église Saint-Pierre), en forme de croisée, et qui représentent les figures de la Passion, qui semblent parler, et aussi celles qu'on voit à plusieurs des chapelles, tant en pierre qu'en bois, sont de la postérité de ce Jacques, laquelle vient de s'éteindre en la personne d'un vieux garçon extraordinairement sourd, qui est mort à la Poissonnerie en (*en blanc*), ouvrages fort exquis et fort estimez au tems passé, mais qui ne sont plus du goût d'aujourd'hui [1]. »

Transporté dans l'église Saint-Jacques, au moment de la démolition de l'église Saint-Pierre-le-Vieil, ce Crucifix, après avoir été suspendu au sommet de l'arc triomphal, son emplacement le plus favorable et le plus naturel, est aujourd'hui reporté en face de la chaire. Il mesure 1 m,85 de hauteur, sur une largeur proportionnelle aux bras, qui sont tendus presque horizontalement. Sa description a déjà été donnée bien des fois, et nous n'y insistons pas [2].

§ 5. — *Statue de saint André, dans l'église Saint-André.*

Cette statue en pierre, placée au sommet de l'autel principal dans l'ancienne église, se trouve sur l'autel de la chapelle voisine du grand portail, sur la gauche en entrant dans la nouvelle église. Haute d'un mètre, elle offre l'image du saint debout, appuyé sur une croix en sautoir, tenant de la main gauche un livre où se lit un texte sacré. Sur le socle sont gravés le nom du personnage, le nom du donateur (*Jean Muiron*) et la date de 1586. Il est donc vraisemblable d'attribuer cette œuvre à P. Jacques, et de suivre ici la tradition fautive en d'autres lieux. L'œuvre est d'ailleurs digne d'un maître, elle est intacte et a été récemment repeinte avec goût [3].

[1] *Introduction à l'histoire de Reims*, par LEZÉNON, curé de Saint-Léonard, ms. petit in-4° de la Bibliothèque de Reims, p. 246.
[2] *Répertoire archéologique*, 2e fasc., 1889, p. 54. Voir la planche ci-contre.
[3] *Répertoire archéologique*, 2e fasc., 1889, p. 115.

§ 6. — *Statue de saint Pierre, au Musée.*

Cette petite statue en albâtre a certainement de l'analogie comme pose avec les statues du retable des Apôtres à la cathédrale, mais son faire est assez grossier, et elle nous parait pour cela avoir pu servir de pièce décorative dans une clôture, soit à Notre-Dame, soit à Saint-Pierre-le-Vieil. C'est à ce titre seulement qu'on devrait l'attribuer à Pierre Jacques [1].

§ 7. — *Le Nil, au Musée.*

Cette statuette couchée, en terre cuite, semble n'être qu'une petite réduction, modelée d'après l'antique; elle est malheureusement recouverte d'une teinte de bronze qui lui donne un aspect moderne. La figure est assez délicate, plusieurs accessoires sont mutilés. Sur le socle, à gauche, on lit la signature, en *lettres capitales :* PETRUS JAQE (sic), qui est loin d'offrir les caractères d'une absolue authenticité.

D'abord le nom est incomplet; ensuite la lettre U revêt une forme inusitée au seizième siècle, car elle se confondait alors avec le V. Il ne faut donc pas y voir sans hésitation la preuve d'une œuvre originale du grand sculpteur rémois [2].

§ 8. — *Buste présumé du maréchal de Saint-Paul, au Musée.*

Ici tout est douteux, le personnage et l'auteur. Ce buste, de grandeur naturelle, en marbre blanc, parait bien dater de la fin du seizième siècle ou du commencement du dix-septième, mais nous n'affirmerons pas qu'il justifie d'ailleurs l'attribution officielle à P. Jacques, ni qu'il soit le portrait du maréchal de la Ligue [3].

§ 9. — *Portique nord du chœur de l'église Saint-Remi* [4].

Nous arrivons enfin à une œuvre authentique, sculptée avec date certaine par l'un des Jacques, mais ce n'est pas à une œuvre de statuaire qu'échoit cette bonne fortune. Il s'agit d'un travail d'une fort belle richesse décorative, de nature à faire le plus grand

[1] *Catalogue du Musée,* 1881, p. 321.
[2] *Ibid.*, p. 321, 322.
[3] *Ibid.*, p. 222.
[4] Voir planche ci-contre.

honneur à François Jacques, le petit-fils de Pierre Jacques, qui en passa le marché en 1659 avec le grand prieur de l'abbaye de Saint-Remi. Ce portique, très élégant, était le complément nécessaire du jubé, du trésor, de l'autre portique et des clôtures en pierre et en marbre, à l'édification desquelles Nicolas Jacques collabora certainement. C'est peut-être la participation de Nicolas et de François Jacques dans cet ensemble qui fit attribuer plus tard à leur aïeul, Pierre Jacques, le splendide mausolée dont ces clôtures rehaussaient le mérite. La famille entière des Jacques parut inséparable dans l'œuvre d'embellissement que reçut, depuis la Renaissance jusqu'au dix-huitième siècle, le vénéré sanctuaire de l'Apôtre des Francs [1].

§ 10. — *Jeune garçon et jeune fille dansant, au Musée.*

Ce groupe en terre cuite, de 22 centimètres de hauteur, a tous les caractères de la fin du dix-septième siècle ou du commencement du dix-huitième. Aussi, s'il faut reconnaître une part de vérité dans la mention apposée sous le socle par l'abbé Bergeat, conservateur du Musée après la Révolution, c'est au dernier des Jacques, à Nicolas II, mort en 1726, qu'il faut l'attribuer, et nullement à Pierre Jacques, comme le voudrait le texte : *Modelé par le nommé Jaques de Reims, qui a été trois ans à Rome et s'y est distingué par des modèles du grand genre.* Ces deux jeunes gens jouant et dansant ne manquent pas de grâce, mais le choix du sujet et son exécution offrent un indice des changements qui s'étaient opérés dans le goût public et dans les tendances de l'art [2].

III

SCULPTURES CONSERVÉES HORS DE REIMS ET ATTRIBUÉES AUX JACQUES.

Nous en avons fini avec les productions, vraies ou supposées, que l'on considère à Reims comme des œuvres dues au ciseau des Jacques. Nous pouvons y joindre l'indication de quelques autres

[1] Sur la construction successive des portiques et des clôtures du chœur de l'église Saint-Remi, dans le cours du dix-septième siècle, voir le *Livre des choses mémorables arrivées en l'abbaye de Saint-Remy*, ms. petit in-f° de la Bibliothèque de Reims, f°s 26, 29, 34 et 41.

[2] *Catalogue du Musée*, 1881, p. 325.

fragments recueillis à Paris et à Châlons-sur-Marne, dans la même supposition, mais sans plus de certitude. Quant au petit portail de l'église d'Épernay, charmante et délicate création portant la date de 1540, on l'attribue à Pierre Jacques, probablement aussi sans preuves de l'époque.

Une œuvre du même artiste se trouverait au Louvre : « Il y a, rapporte Lacatte-Joltrois, au Musée de sculpture du Louvre une tête d'Hercule, sculptée en relief par Pierre Jacques [1]. » Les savants conservateurs de nos collections nationales sauront à quoi s'en tenir sur la valeur de ce morceau dont nous ignorons la provenance.

Dans le chef-lieu du département de la Marne, ce sont les débris du mausolée d'un évêque de Châlons, Jérôme Bourgeois, mort en 1572, qui avaient été recueillis par un artiste du pays, M. Liénard, lui-même biographe de P. Jacques. Ce tombeau, qui décorait avant la Révolution la nef de l'église de l'abbaye de Saint-Pierre-aux-Monts, passait pour le chef-d'œuvre de notre statuaire rémois. D'autres fragments d'œuvres moins importantes auraient été en la possession de M. de Jessaint et de M. Jules Garinet [2]. Les détails descriptifs donnés par M. Liénard en 1847 sont très vraisemblables, mais il ne nous a pas été possible de les contrôler, par suite de la mort de ces collectionneurs. Nous n'avons pu davantage recueillir de données précises sur le monument de la mère de Marie Stuart, élevé en 1561 dans l'abbaye de Saint-Pierre-les-Dames à Reims, détruit à la Révolution avec l'église qui le contenait [3]. Tant d'autres œuvres de sculpture ont disparu à cette époque des paroisses et des couvents de Reims, qu'il faut renoncer à dresser le catalogue approximatif de l'œuvre des Jacques.

En résumé, avouons-le, ces maîtres si renommés, qui se succédèrent à Reims de père en fils durant deux siècles pleins (1520 à 1726), ces sculpteurs si féconds, si recherchés dans leur patrie et à l'étranger, n'ont plus aujourd'hui parmi nous qu'un nombre très restreint de productions authentiques. Les bouleversements

[1] *Mémoire sur la ville de Reims*, t. III, *Biographie*, p. 270. (Ms. in-4° de la Bibliothèque de Reims.)

[2] *Travaux de l'Académie de Reims*, t. VII, p. 293-95.

[3] *Histoire généalogique et chronologique de la maison de France*, par le P. Anselme, 1726, description sommaire de ce mausolée, t. III, p. 485.

sociaux, les changements de la mode en sont la cause. Leurs descendants n'ont pas su conserver leurs œuvres, et nous, ne leur en attribuons aucune par caprice ou par fausse tradition. Si les statues du tombeau de saint Remi, « le fleuron le plus admiré et le plus populaire de leur couronne artistique », ne doivent plus être portées à leur avoir, consolons-nous en pensant qu'il nous reviendra bientôt d'Italie un écho de leur gloire, et que leur nom seul est un patrimoine historique, *magni nominis umbra,* souvenir de bon augure pour les sculpteurs rémois du présent et de l'avenir.

LES JACQUES

APPENDICE

I

TABLEAU GÉNÉALOGIQUE

de la famille des Jacques, *sculpteurs rémois, du seizième au dix-huitième siècle.*

Pierre Jacques,
né à Reims vers 1520, maître sculpteur ou imagier,
† 1596.
= Didière (1573). = Anthoinette La Caille (1590).

Jacques Jacques, **Nicolas Jacques Ier,**
né en 1573. né à Reims vers 1578, maître sculpteur,
 † 1649.
 = Élisabeth Drouet. = Jeanne Massy (1614).

| Madeleine Jacques, née en 1615. | Marie Jacques, née en 1618, = Thibault Rogelet, † 1627. | Nicolle Jacques, née en 1619. | Claude Jacques, née en 1622, = Pierre Bourlette. | Nicolle Jacques, née en 1623. | Jacquette Jacques, née en 1626, = Louis Bourlette. | Jeanne Jacques, = Jean Bourlette. | François Jacques, né en 1628, maître sculpteur, † 1664, = Nicolle Lequeux (1650). |

| | Nicolas Jacques II, né en 1653, maître sculpteur à Reims, teste en 1694, † 1726. | François Jacques. | Nicolle Jacques. | Marguerite Jacques. | Henriette Jacques, teste en 1694. | Marie Jacques, = Nicolas Legay, maître peintre à Reims. |

DOCUMENTS D'ÉTAT CIVIL A L'APPUI DE LA GÉNÉALOGIE [1].

§ 1ᵉʳ. — *Paroisse Saint-Jacques.*

1590, 11 janvier. Bapt. de Pierre, fils de Jean Plumet et de Marie La Cail. — Parrain, Pierre Jacques et Anthoinette La Cail, sa femme.

1591, Bapt. de Pierre, fils de Gille Gravier. — Parrain, Maistre Pierre Jacques et Anthoinette La Caille, sa femme.

1616, 18 may. Bapt. de Elisabeth Nivart. — Parrain, Nicolas Jacques et Elisabeth Drouet, sa femme.

1619, 1ᵉʳ juillet. Bapt. de Nicolle, fille de Nicolas Jacques et de Jeanne Massy.

1620, 14 janvier. Bapt. de Claude, fils de Nicolas Jacques et de Jeanne Massy. — Parrain, Claude Lecointre et Foise Jacquesson.

1623, 19 septembre. Bapt. de Nicolle, fille des mêmes.

1625, 25 février. Bapt. de Pierre, fils des mêmes.

1625, 24 septembre. Bapt. de Pierre, fils de Jean Herman et de Jacquette Vanin. — Parrain, Nas Jacques et Jeanne Massy, sa femme.

1627, 29 octobre. Mort de Thibault Rogelet, homme de Marie Jacques.

1628, 27 novembre. Bapt. de François, fils de Nicolas Jacques et de Jeanne Massy. — Parrain, François Noblet et Elisabeth Lefrique, sa femme.

1633, 31 janvier. Bapt. de Jeanne, fille de Thomas Maireau et de Jeanne Jacques. — Parrain, Nicolas Jacques et Jeanne Massy, sa femme.

1638, 9 septembre. Bapt. de Jeanne, fille de Jean Bourlette et de Jeanne Jacques. — Parrain, Nas Jacques et J. Massy, sa femme.

1639, 27 septembre. Bapt. de Nicolas, fils des mêmes. — Parrain, Nas Jacques.

1641, 1ᵉʳ octobre. Bapt. de Marguerite, fille de Pierre Bourlette et de Claude Jacques.

1650, 23 juin. Bapt. de Elisabeth, fille de Nicolas Jacques et de Jeanne Boucher.

1662, 2 avril. Bapt. de Hierosme, fils de Pierre Bourlette et de Claude Jacques.

§ 2. — *Paroisse Saint-Symphorien.*

1573, 29 juin. Bapt. de Jacques, fils de Pierre Jacques et de Didière, sa femme. — Parrain, Jacques Garot et Agnetz Boulet, sa femme.

[1] Tous les documents donnés en appendice ont été recueillis par M. A. Duchénoy, dans les différents dépôts d'archives de Reims, greffes, minutes de notaires, etc., et nous le remercions de nouveau de l'inépuisable obligeance qu'il a mise à nous les procurer.

1626, 15 décembre. Bapt. de Jacquette, fille de Nicolas Jacques et de Jeanne Massy. — Parrain, M⁰ Nicolas Le Gendre et Jacquette Vanin.

1640, 23 mai. Bapt. de Estienne, fils de Pierre Rodomac et de Françoise Jacques.

1650, 28 août. Mariage entre François Jacques, de la paroisse Saint-Jacques, — et Nicolle Le Queux, de cette paroisse.

1657, 30 mai. Bapt. de François, fils de Antoine Loillet de la paroisse de Trépail. — Parrain, François Jacques et Nicolle Lequeux (signature de cet artiste avec sa marque, qui semble être une main et un outil de sculpteur).

1664, 20 juillet. « Le dimanche vintième julliet, environ midy, mil six cent soixante et quatre, est décédé François Jacques, scupteur, par une cheute, plaçant une figure sur le portail de la chapele des Carmelites ; il est inhumé au cimetière de Saint-Jacques, proche le lieu où est inhumé son père ; il estoit âgé de trente sept ans. »

1665, 27 septembre. Bapt. de Nicolle, fille de Nicolas Varanne et d'Élisabeth Bertholet. — Parrain, Pierre Jacques et Nicolle Bertholet.

1685, 2 avril. Bapt. de Nicolas-François, fils de Nicolas Legay, m^tre peintre, et de Marie Jacques. — Parrain, Nicolas Jacques, m^tre graveur, et Marguerite Jacques, sa sœur.

1726, janvier. Mort de M^r Nicolas Jacques, m^tre sculpteur au Parvis Notre-Dame, âgé de soixante-et-onze ans, inhumé au cimetière de la paroisse. Témoins : Richard Le Gay, J.-B. Bernard.

§ 3. — *Paroisse Saint-Hilaire.*

1618, 30 janvier. Bapt. de Marie, fille de Nicolas Jacques et de Jehanne Massy.

§ 4. — *Paroisse Saint-Pierre-le-Vieil.*

1615, 10 août. Bapt. de Magdelaine, fille de Nicolas Jacques et de Jeanne Massy. — Parrain, M^re Jean Bourguet et Magd. Josseteau, sa femme.

1622, 24 mars. Bapt. de Claude, fille de Nicolas Jacques et de Jehanne Massy.

§ 5. — *Paroisse Saint-Michel.*

1653, 1^er février. Bapt. de Nicolas, fils de François Jacques et de Nicolle Lequeux.

1661, 25 décembre. Bapt. de Nicolle, fille des mêmes.

1676, 28 janvier. Bapt. de Nicolas, fils de Nicolas Legay et de Marie Jacques.

§ 6. — *Paroisse Saint-Etienne.*

1656, 27 juin. Bapt. de Antoine, fils de Nicolas Jacques et de Jeanne Thomelle.

(Archives communales de Reims. État civil. — Anciennes paroisses de la ville.)

II

TESTAMENTS, CONTRATS, PIÈCES DIVERSES DE FAMILLE.

1552.

13 décembre. Maison à la v^e Gilles Faciot, rue du Coing S^t Jehan, tenant à Guillaume Jacques d'une part, et au jardin appartenant aux religieux de la Valroy.

(Minutes de Jean Rogier.)

1575.

Maison sise à Reims, rue de Molin, boutissant par derrière à Pierre Jacques.

(Minutes de Savetel, notaire, étude Goda.)

1578.

27 octobre. Pierre Jacques, boulengier, et F^{oise} Michel, sa femme, demeurant à Reims, disent que pour parvenir à la vesture de religieulx au prieuré du Val des Escoliers de Reims, de la personne de Adrian Jacques, leur fils, de présent agé de quinze ans... ils promettent de entretenir audit couvent ledit Adrian Jacques de toutes choses, tant de ses habitz de religieulx, lict, linges, que autres ses nécessites jusques au temps que leurdit fils soit prebtre, aussy de l'entretenir aux estudes le temps et espace de trois ans continuelz.

(Minutes de Rogier, notaire.)

1595.

18 février. Testament de Marie Mottez, v^e de Jehan le Gendre, vivant m^{re} masson à Reims, paroisse S. Estienne.

Exécuteurs : N^{as} de Paris, son gendre, tonnelier, et Pierre Jacques M^{re} ymagier dem^t à Reims.

(Minutes de Rogier, notaire, 1595.)

1614.

Lettre de N. Jacques à son oncle.

Monsr mon oncle, j'ay receu un grand contentement de voir ma tante à Liesse et par son moyen d'entendre vostre bon portement, Dieu mercy, je vous envoye procuration de ma part suyvant votre advis pour pouvoir recevoir par ma feme ce quy m'est deub de Nicolas Prez et sa feme, tant pour le principal que les arréraiges et autres frais de contrat à nantissement dont il apparoistra par lettres dudit contract de constitution de rente qui sont à nostre buffet. Je vous prie aussy que sy Monsr. Boursier vient à ceste Ste Remy de faire en sorte que nous puissions poursuivre maistre Jehan Rainssant pour sortir de ce que savez. J'espère de me rendre à Reims dans la Toussaint, là où je vous remercieray de tant de faveurs dont usez en mon endroit et vous tesmoigneray que je demeure

Vostre bien humble et affectionnez nepveu.

Signé : Nicolas JAQUES.

De Liesse, ce premier octobre 1614.

(Archives de Reims, Palais de justice.)

1635.

Mars. Pierre Coquebert, marchand à Reims, adjudicataire d'une maison, rue de la Cousture, en laquelle pend pour enseigne S. Jacques le Grand, avec cour et jardin, tenante à J. Maireau et à Nicolas Jacques.

(Registre des vêtures, Palais de justice.)

1637.

Le 9 avril 1637, contrat de mariage entre Pierre Bourlette, marchand à Reims, et Claude Jacques, fille de Me Nicolas Jacques, sculpteur à Reims. Led. Bourlette promet 200 l. pour bagues et joyaux, et Nicolas Jacques 600 l. pour habits et meubles.

(Minutes de Monnoury, notaire.)

1648.

Du 11 décembre. Entre Jean Foureur, feronnier demt à Reims, tuteur d'Elizabeth Bourlette, fille de Pre Bourlette, demandr. Et ledit Pre Bourlette, defendr, Nicolas Jacques, Mre sculpteur demt à Reims, et Remy Loizon.

(Pour contraindre Bourlette à restituer l'apport de sa femme, et sur

led. apport payer 500 ″, saisie a été faite sur led. Bourlette entre les mains dud. Jacques et Loizon, de tous les meubles qu'ils ont en leur possession appart' audit Bourlette.)

(Archives de Reims, cartons des artistes.)

1650.

L'an 1650, le 11 février :

— Entre Pierre, Jehan, Louis les Bourletz et leurs femmes, Claude Jacques femme de Pierre, Jehanne femme de Jehan, Jacquette femme de Louys, à cause d'elles, filles et héritières de feu Nicolas Jacques, leur père, chacunes pour un quart, demand⁹.

— François Jacques, fils et héritiers dud. feu Nicolas Jacques pour l'autre tiers, procédant de l'autorité de N' Chastelain, son oncle et curateur, défend'.

— Et Perette Lalbalestrier, vefve de Claude Gehellier, adjudicataire de la maison de la Cousture en laquelle pend pour enseigne l'*Albanois*, provenant de la succession dudit Nicolas Jacques, moiennant la somme de 3,120 livres tournois.

Led. François Jacques dit qu'il a esté procédé par devant nous, à la requête des demandeurs, à la vente et licitation de ladite maison avec luy, pour le quart à luy afférant, et icelle esté adjugée à lad. Lalbalestrier à lad. somme de 3,120 livres, dont ledit defend' n'a touché aucune chose dudit quart, ny mesme des rapportz des mariages desd. demandeurs, ny des advances à eulx faictes, ny du pris des meubles par eulx acheptez en la vente publique faitte de ceulx dudit deffunt Jacques, ny mesme du rembourcement des deniers clairs et debtes par eulx touchez de lad. succession après le decès dudit deffunt, exprimez par nostre procès verbal du viii de ce mois, pour ce que les trois quartz dud. pris de maison qui apartenoient aud. demand' ont esté entièrement absorbez et n'ont esté suffizans pour le paiement des debtes d'iceulx demand", esquelles ils auroient fait entrer ledit deffunct Jacques avec eulx solidairement comme leur caution, sçavoir : à Philippes Dorigni pour la somme de 1,157 livres, et Jeanne Dubois, vefve de Esme Moreau, tant en son nom que comme gardienne bourgeoise des enfans dud. défunct et d'elle, pour la somme de deux mil tant de livres et interest d'icelle somme, qui sont paiez de leur deub sur le pris des meubles et de lad. maison dud. Jacques, c'est pourquoy led. defend' conclud à l'encontre desditz Bourletz et leurs femmes à ce qu'ilz soient condamnez à luy rapporter 362 livres tournois qui lui restent à paier pour son mariage, suivant le traicté faict entre les parties, le 13 mai dernier, avec interest d'icelle somme à compter du neuf mai dernier, jour du decès dudit Jacques.

Plus la somme de 61 livres dix solz tourn, faisans le quart de 246 livres que lesd. dem^es ont receu des relligieux de St Remy qu'ilz debvoient audict deffunct.....

Est intervenue Jeanne Massi, vefve de Nicolas Jacques, laquelle nous a remonstré que par notre procès verbal du 8 de ce mois faict touchant le pris de la maison dud. deffunct Nicolas Jacques adjugé a lad. Perette Lalbalestrier, nous aurions ordonné que l'intervenante toucheroit la somme de 780 livres pour en jouir sa vie durant à cause du douaire qu'elle a sur le quart d'icelle maison... Ordonné cette somme être touchée par lad. veuve, pour en jouir en usufruit..., attendu que la moitié du total de lad. maison procède du propre et naissant dud. deffunt.

(Archives de Reims, cartons des artistes.)

1679.

3 mars. Cédule des biens à vendre, suivant la sentence rendue par le bailly du vidamé de l'église Notre-Dame de Reims, le 29 juillet 1678, en la cause d'entre Nicolas Legay, M^re peintre dem^t à Reims, et Marie Jacques, sa femme, héritier de feu François Jacques, demandeurs; et Nicolas, François, Marguerite et Henriette Jacques, aussi enfans et héritiers dudit François Jacques, procédant de l'autorité de Jean Lequeux, m^d à Reims, leur curateur (*vignes à Villedommange et Janvry, terres au terroir de Poilly*, etc.).

(Archives de Reims, cartons des artistes.)

1684.

Le 20 mars, vente d'une pièce de vigne à Villedommange par Nicolas Jacques, sculpteur, Marguerite Jacques, fille majeure, Henriette Jacques, émancipée, et Henriette Lequeux au nom de François Jacques, son neveu, tous quatre enfants et héritiers de François Jacques, m^tre sculpteur décédé à Reims.

(Archives de Reims, cartons des artistes.)

1694.

Le 11 décembre. Testament fait en commun, par Nicolas Jacques, m^tre sculpteur, et sa sœur Henriette Jacques, tous deux dem^ts paroisse St Symphorien, devant les notaires Maillet et Copillon. A la suite des formules d'un usage courant sur l'incertitude de la mort, le paiement des dettes, etc... on remarque une clause stipulant le droit du survivant de faire enterrer le défunt où bon lui semblera, de disposer de ses biens mobiliers, de jouir en usufruit de leurs héritages, et cela « pour la bonne et

sincère amitié qu'ils se portent réciproquement et en considération des bons et agréables services et assistance qu'ils se sont mutuellement rendus l'un à l'autre et qu'ils espèrent se rendre, moyennant la grâce de Dieu, jusqu'à leur décès » ; en outre, ils se constituent réciproquement exécuteurs testamentaires l'un de l'autre.

(Signé :) N. JACQUES S.
HENRIET JACQUES,
MAILLET, COPILLON.

(Archives de Reims, cartons des artistes.)

III

CONVENTIONS, EXPERTISES, TRAITÉS D'OEUVRES D'ART.

1583.

Devis et marché passé, le 29 août 1583, entre les paroissiens de Saint-Pierre-le-Vieil et Pierre Jacques, imagier et sculpteur demeurant à Reims, paroisse Saint-Étienne, pour la construction de l'autel principal de l'église Saint-Pierre-le-Vieil, moyennant la somme de deux cens quatre vingt unze escus deux tiers [1].

(Minute de Ponce Angier, notaire à Reims, publiée *in extenso* dans le *Répertoire archéologique de l'arrondissement de Reims*, 2ᵉ fascicule, 1889, p. 141-143, et dans les *Travaux de l'Académie de Reims*, t. LXXXII, p. 140-143.)

1590.

A Pierre Jacques, mre sculpteur demeurant à Reims, 2 escus 30 sols tournois, par mandement du 28 septembre 1590, pour avoir taillé en bois les armoiries de la ville de Reims, pour appliquer sur les pièces d'artillerie qui se font en ladite ville.

(Archives communales de Reims, deniers patrimoniaux, registre 19, fol. 260.)

1626.

Pardevant nous notaires du roy,... demt à Reims, fut present en sa personne honnor. homme Nicolas Jacques, mre sculpteur demt à Reims, paroisse St-Jacques, lequel a recognu avoir convenu et marchandé avec

[1] Ce marché contient un certain nombre de termes tirés de l'italien (*legases*, de *legaccia*, lien; *borches*, de *borchia*, bossette, etc.), qui prouveraient l'usage et la pratique que Pierre Jacques acquit de son art pendant ses séjours en Italie. Il y a lieu de se reporter utilement au texte de l'artiste à cet égard.

vénérable et religieuse personne, m^re Ambroise Thomassu, prestre religieux et prieur du couvent de Nostre-Dame des Carmes de Reims, présent, de faire et façonner de bon boys de chesne loyal et marchand ung tabernacle, tel et semblable au dessein et pourtraict par luy faict qu'il a mis ès mains dudit s^r prieur, et quy est signé d'eulx pour éviter à variation, et en oultre de faire et tailler les armoiries dedans les quatres ovalles quy sont au bas dudict dessein ainsy quilz luy seront représentez par ledict s^r prieur, et le rendre faict et parfaict dedans le jour de bonne Pasque prochain venant en peine de tous despens dommaiges et interestz, et ce moyennant la somme de sept vingtz livres tournois que led. s^r prieur sera tenu et a promis payer audit m^re Nicolas Jacques, sur laquelle somme il a confessé avoir eu et receu comptant dud. s^r prieur la somme de trente livres tournois... et le pardessus luy sera payé moictié au jour S^t Remy et S^t Hilaire prochain et l'autre moictié lorsque ledit tabernacle sera faict parfaict et dellivré... Ce fut faict et passé audit Reims avant midy ès estudes desdictz notaires le 14^e jour de novembre 1626 et ont signé.

(*Signé :*) A. Thomassu, prieur que dessus.

N. Jacques.

(*avec parafe*).

Leleu. Taillet.

Nota. — Le couvent des Carmes de Reims était situé à l'angle de la rue des Carmes et de la rue du Barbâtre. Il n'en reste aucun vestige, et le tabernacle, dont il est question dans cette pièce, n'a probablement pas survécu à la démolition de l'église. Signalons toutefois dans l'église voisine de Saint-Maurice un beau tabernacle de la même époque, que l'on croit provenir de l'abbaye de Sainte Claire de Reims.

(Archives de Reims, cartons des artistes rémois.)

1628.

Nicolas Jacques, sculpteur, convient avec Nicolas Thiret, escuyer, de construire pour luy en l'abbaye Notre-Dame du Trésor en Normandie, un devant d'autel, moyen^t 600 livres tournois.

(Minutes de Rogier, notaire. 1628, étude de M^e Goda.)

1634.

Figure en relief offrant la statue équestre de Louis XIII au fronton de l'Hôtel de ville de Reims, sculptée par Nicolas Jacques en 1635.

28 mars 1634. « Effigie du Roy à faire et tailler dans la pierre au devant du dosme de cest hostel. »

8 juillet 1634. « Sera convenu avec Nicolas Jacques, m^re sculpteur, de tailler l'effigie du Roy. »

24 juillet 1634. Sur les conseils de M. de Sourdis, Nicolas Jacques est envoyé à Paris pour prendre modèle de cette effigie.

25 août 1635 et 27 février 1636. « Les deux captifs qui sont aux pieds de l'effigie du Roy seront bronzés, ainsi qu'est ladite effigie. »

(Conclusions du Conseil de ville de Reims, aux dates indiquées ci-dessus.)

1636.

Traité passé le 15 avril 1636, entre Pierre Cellot, recteur des Jésuites, et Nicolas Jacques, m^re sculpteur à Reims, par lequel ce dernier s'engage à exécuter six statues d'apôtres en pierre de Lagery, de grandeur naturelle, pour être placées sur les consoles (encore existantes) aux piliers du chœur de l'église Saint-Maurice.

(Cf. Procès-verbal de la séance de l'Académie de Reims, du 9 mai 1862, où la découverte de la minute de ce document a été signalée par M. Ch. Loriquet.)

1637.

22 juin. Nicolas Jacques, m^e sculpteur à Reims, convient et marchande à Révérend père Jehan Le Vergeur, relig^x de l'ordre de S^t Augustin dem^t au couvent dud. ordre établi en cette ville, de faire et construire ung autel en une chappelle de l'église dud. couvent, suivant et conform^t au dessin qui a esté fait et dressé par ledit Jacques... lequel autel sera fait de pierre blanche, sçavoir le bas et jusques au dessoubz des colonnes de pierre d'Unchair et le surplus de pierre de Lagery, à l'exception de deux figures de la Vierge, sçavoir celles de l'Assomption et Glorification, qui seront faictes de pierre de Verdun s'il s'en peult facilement tirer et faire venir dudit lieu, sinon et la difficulté du charoi ne le pouyant permettre, soit à cause de la misère du temps ou aultrement, lesd. figures seront faictes de la susd. pierre de Lageri en leur donnant ung blanc poli pour les rendre belles et luysantes ainsy que pouroit faire lad. pierre de Verdun. De plus les colonnes en nombre de six, sçavoir quatre au premier estage et deux pour le second, qui seront faictes et fournies de marbre noir, au moyen de quoi led. entrepreneur ne sera tenu des deux colonnes torses représentées sur le dessein, comme aussy de livrer deux pointes de diamant et six tables de marbre noir pour mectre aux lieux désignez par led. dessein, sera en oultre tenu led. entrepreneur de faire enrichir de filletz d'or led. autel ès endroictz convenables comme sur le bord des vestemens des figures et aultres ornemens où il en sera besoing, peindre les mains et visages de carnation et le tout rendre bien et deuement fait

et parfait à dict de gens à ce congnoissans, au lieu qui luy sera monstré et désigné par led. père Le Vergeur... led. entrepreneur sera tenu faire et livrer tous les chaffaulx, boys et aultres ustancilz nécessaires pour la perfection dud. ouvraige, pour lequel il commencera à faire provision de matériaux présentement pour commencer à travailler au jour S¹ Remy d'octobre.

Lad. convention faite moyen¹ 1,500 livres tournois pour tous lesd. ouvrages et livraison de matières.

(Signé:) Jacques.

(avec parafe).

Nota. — Les carrières d'Unchair et de Lagery, dont il est question dans cette pièce, sont situées dans l'arrondissement de Reims, et ont fourni depuis le moyen âge d'excellents matériaux pour les monuments de cette ville.

(Minutes de Monnoury, notaire, 1637.)

1644.

(Projet d'épitaphe.) « Cy gist mᵉ Gerard Siga, natif de Donchery, en son vivant prebtre chappelain en l'église N.-D. de Reins et vicaire en la paroisse de S¹ Hillaire, lequel par son testament passé par devant C. Viscot et G. Rogier, notaires royaux demeurant à Reins, a fondé à perpétuité en l'église de céans, le 22 septembre, ung obit de vigiles, messe et recommandisses, et est décedé le 22ᵉ jour du mois de septembre 1643. *Requiescat in pace. Amen.* »

20 février. Nicolas Jacques, mʳᵉ sculpteur, convient avec mʳᵉ André Simon, chanoine de S¹ Symphorien, de graver un marbre qui servira d'espitafe suivant l'escriture cy dessus et ensuite entourer icelluy de pierre de Lagery conformément au dessin fait par ledit Jacques. Les lettres, nom de Jésus et les fillets de dessous dudit nom de Jésus et rayons seront dorez d'or de duca fasson de Paris... lequel fera charrier ladite pierre de marbre en l'église des pères Carmes et la poser en la chapelle Nostre-Dame... moyennant 45 livres.

(Minutes de Rogier, notaire, etude de Mᵉ Lemoine.)

1652.

† Ce jourdhuy vingt cinquiesme avril 1652, je François Jacques, sculpteur à Reims, ay esté denommé pour arbitre d'ouvrage de sculpture, et ce pour la façon d'une botte de bois pour servir d'enseigne en ceste ville

de Reims, avec l'escriteau au dessous de ladite botte, le tout veu et conservé, certifié et affermé (sic) que cela vaut huit livres.

(*Billet autographe signé :*) François JACQUES.
(*D'une autre écriture :*) Taxe XXXII s.

Ce Jourdhuy IIIe mai 1652, de relevé, en l'audience de la Pierre au Change de Reims, par devant nous Jean Baptiste B..., licencié ès lois, lieutenant au bailliage de Reims, est comparu François Jacques en personne, qui a affirmé le present...

(*Signé :*) François JACQUES.

(Archives de Reims, fonds du Palais de justice, cartons des artistes.)

1659.

Marché passé entre D. Vuillequin, grand prieur, D. Vincent Marsolle, prieur de l'abbaye de Saint-Remi de Reims, et François Jacques, maître sculpteur, et Henry Gentilastre, maître tailleur de pierres et maçon, demeurants en cette ville, pour la maçonnerie et la sculpture de l'arcade de l'entrée du chœur, du côté nord de l'église de l'abbaye, moyennant la somme de 1,400 livres tournois et quatre anneaux de bois, le 13 août 1659.

Voici le détail de la construction : « Une balustrade à deux faces de sculpture et massonnerie de pierres de taille de la carrière de Crugny, enrichie de jaspes et marbres, à la croisée de l'église de l'abbaye du costé du dortoir d'icelle, pour fermer le cœur dud. costé; laquelle sera d'une pareille structure et hauteur que celle construite dans icelle eglise au costé senestre du tombeau de St Remy, où sont les armes de la ville de Reims, à l'exception de la porte, laquelle sera de six pieds de large, et du fronton au dessus d'icelle quy sera conforme au costé droict du dessin quy a esté pour ce fait..... les colonnes seront toutes de marbre et jaspe, quy seront au nombre de dix, avec leurs chapiteaux de l'ordre composite, et avec l'imposte au dessus, sur lesquelles impostes seront quatre arceaux..., frize, corniche et architrave... »

(Expédition des notaires Angier et Tauxier, aux Archives de Reims, fonds de Saint-Remi, liasse 389, n° 19.)

1678.

Sculpteurs reçus au vidamé de Reims depuis 1678 jusqu'en 1686 :
Nicolas Jacques, reçu le 5e mars 1678;
Claude Lequeux, le 10e mars 1678;
Claude La Faux, le 23e janvier 1683;
Jean Lecomte, le 19e septembre 1684;

Jean Meloyer, le 23e février 1686.

(Archives de Reims, fonds du Palais de justice, cartons des artistes, 1890.)

IV

BIBLIOGRAPHIE.

Bauchal (Ch.), *Nouveau Dictionnaire des architectes français*, 1887, notices, p. 304.

Brunette (N.), Monument construit à Épernay (Marne), en 1540, attribué aux frères Jacques, célèbres sculpteurs et architectes rémois, dessiné et mesuré... 1839, Reims, 6 planches in-fol., sans texte.

Cerf (l'abbé), Autel de Saint-Barthélemy, dit ensuite des Apôtres, en la cathédrale de Reims, et le célèbre sculpteur Pierre Jacques, dans les *Travaux de l'Académie de Reims*, t. LXXXI (1886-1887), p. 143-155.

Courmeaux (Eug.), Les sculptures des Jacques au Musée de Reims, dans les *Travaux de l'Académie de Reims*, t. VII (1847-1848), p. 296-299.

Danton (Henri), *Biographie rémoise*, 1855, p. 54.

Geffroy (A.), L'*Album de Pierre Jacques de Reims*, dessins inédits d'après les marbres antiques conservés à Rome au seizième siècle, dans les *Mélanges d'archéologie et d'histoire* publiés par l'École française de Rome, t. X, 1890. Tirage à part de 68 pages avec 3 pl.

Guilhermy (de), Rapport au Comité des travaux historiques sur la biographie des Jacques, dans la *Revue des Sociétés savantes*, année 1860, 2e semestre, p. 309.

Jadart (H.), L'*Album de Pierre Jacques, sculpteur rémois*, dessiné à Rome de 1572 à 1577, communication à l'Académie de Reims, le 13 mai 1890. *Travaux*, t. LXXXV. Tirage à part de 6 pages.

Liénard, Les Jacques, dans les *Travaux de l'Académie de Reims*, t. VII (1847-1848), p. 287-296. — Article dans le journal *l'Écho de la Marne*, 1848.

Loriquet (Ch.), Notices sur les œuvres attribuées aux Jacques, dans le *Catalogue historique et descriptif du Musée de Reims*, 1881, p. 320-322, 325, 344.

Paris (Louis), Les Jacques, dans le *Remensiana*, Reims, 1845, p. 280-286.

Sutaine (Max.), Pierre et Nicolas Jacques, dans les *Travaux de l'Académie de Reims*, t. XXVII (1857-1858), p. 290-306.

LES JACQUES, SCULPTEURS RÉMOIS

TABLE

NOTICE.

	Pages.
I. — *Biographie des Jacques.*	4
§ 1er. — Pierre Jacques, † 1596.	4
§ 2. — Nicolas Jacques I, † 1649.	8
§ 3. — François Jacques, † 1664.	9
§ 4. — Nicolas Jacques II, † 1726.	10
II. — *Sculptures à Reims attribuées aux Jacques.*	11
§ 1er. — Statues du tombeau de saint Remi.	11
§ 2. — Retable de la Nativité, au Musée (avec vue).	12
§ 3. — Retable des Apôtres, à la cathédrale.	12
§ 4. — Christ de l'église Saint-Jacques (avec vue).	13
§ 5. — Statue de saint André, église Saint-André.	14
§ 6. — Statue de saint Pierre, au Musée.	15
§ 7. — Le Nil, au Musée.	15
§ 8. — Buste en marbre, au Musée.	15
§ 9. — Portique du chœur de l'église Saint-Remi (avec vue).	15
§ 10. — Groupe d'enfants, au Musée.	16
III. — *Sculptures hors de Reims attribuées aux Jacques.*	16

APPENDICE.

I. — Généalogie, avec pièces d'état civil.	18
II. — Testaments, contrats, pièces de famille.	21
III. — Conventions, expertises, traités d'œuvres d'art.	25
IV. — Bibliographie.	30

www.ingramcontent.com/pod-product-compliance
Lightning Source LLC
Chambersburg PA
CBHW030120230526
45469CB00005B/1731